楷书入门

颜勤礼碑 结构练习

颜体

田英章 主编

CIS ❾ 湖南美术出版社

图书在版编目（CIP）数据

颜体楷书入门．颜勤礼碑结构练习／田英章主编．
—长沙：湖南美术出版社，2015.12
ISBN 978-7-5356-7591-0

Ⅰ．①颜… Ⅱ．①田… Ⅲ．①楷书—书法 Ⅳ．①
J292.113.3

中国版本图书馆 CIP 数据核字(2016)第 022962 号

Yan Ti Kaishu Rumen　Yan Qinli Bei Jiegou Lianxi
颜体楷书入门　颜勤礼碑结构练习

出 版 人：李小山
主　　编：田英章
责任编辑：彭　英
责任编校对：伍　兰
装帧设计：徐　洋
出版发行：湖南美术出版社
　　　　　（长沙市东二环一段 622 号）
经　　销：全国新华书店
印　　刷：成都博瑞传播股份有限公司印务分公司
开　　本：787×1092．1/8
印　　张：10
版　　次：2015 年 12 月第 1 版
印　　次：2017 年 4 月第 2 次印刷
书　　号：ISBN 978-7-5356-7591-0
定　　价：15.00 元

邮购联系：028-85939832　　邮编：610041
网　　址：http://www.scwj.net
电子邮箱：contact@scwj.net
如有倒装、破损、少页等印装质量问题，请与印刷厂联系调换。
联系电话：028-85939832

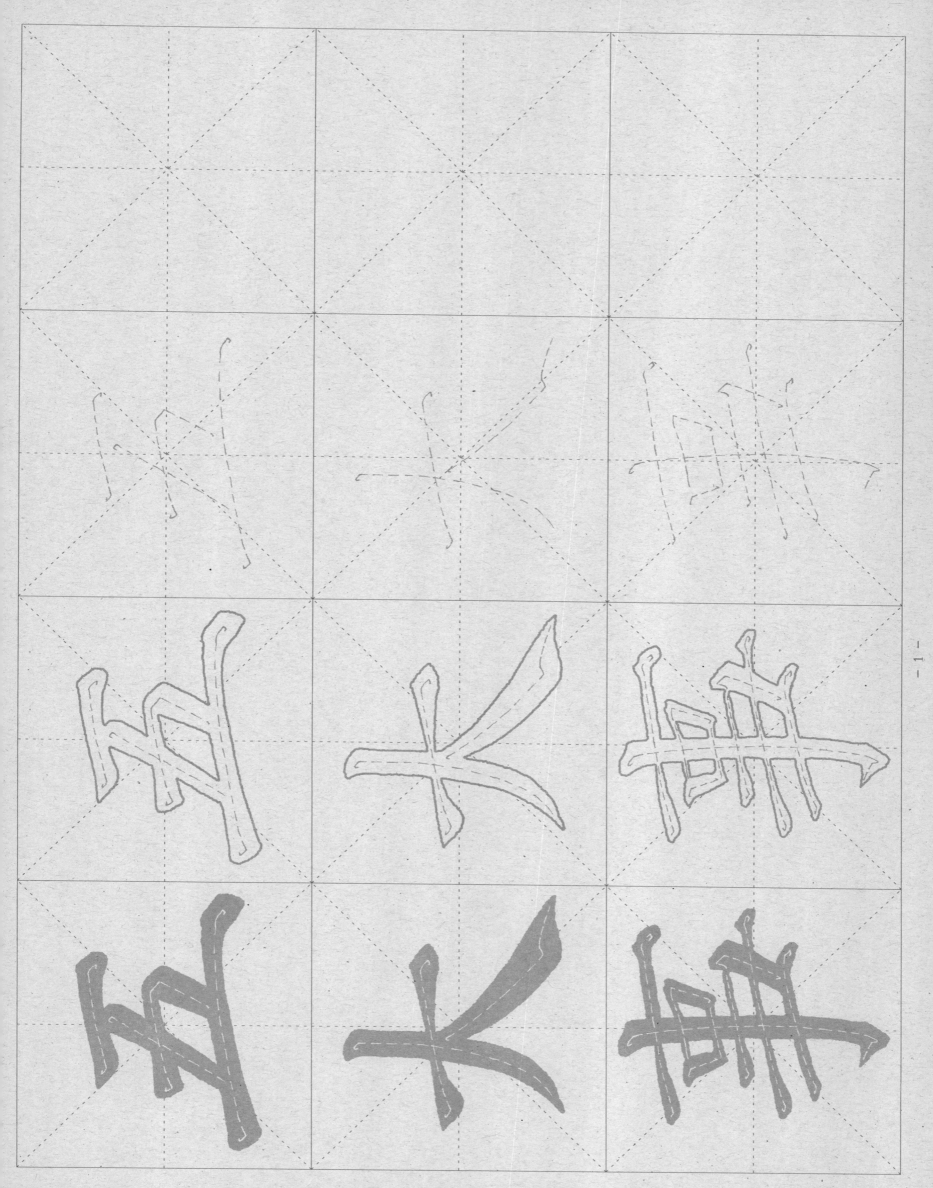

独体字——主笔突出 　【要点】①主笔是字中的核心笔画，起平衡和支撑作用。②"五"字的末横为主笔，应写长以托住上部；"大"字的末笔捺画为主笔，用笔厚重，向右下伸展；"事"字的竖钩为主笔，稍粗，略有弧度。

独体字——主笔突出　【要点】①主笔在书写时宜厚重或伸展。②「才」「手」「氏」三字的钩画为主笔，稍粗，略有弧度。

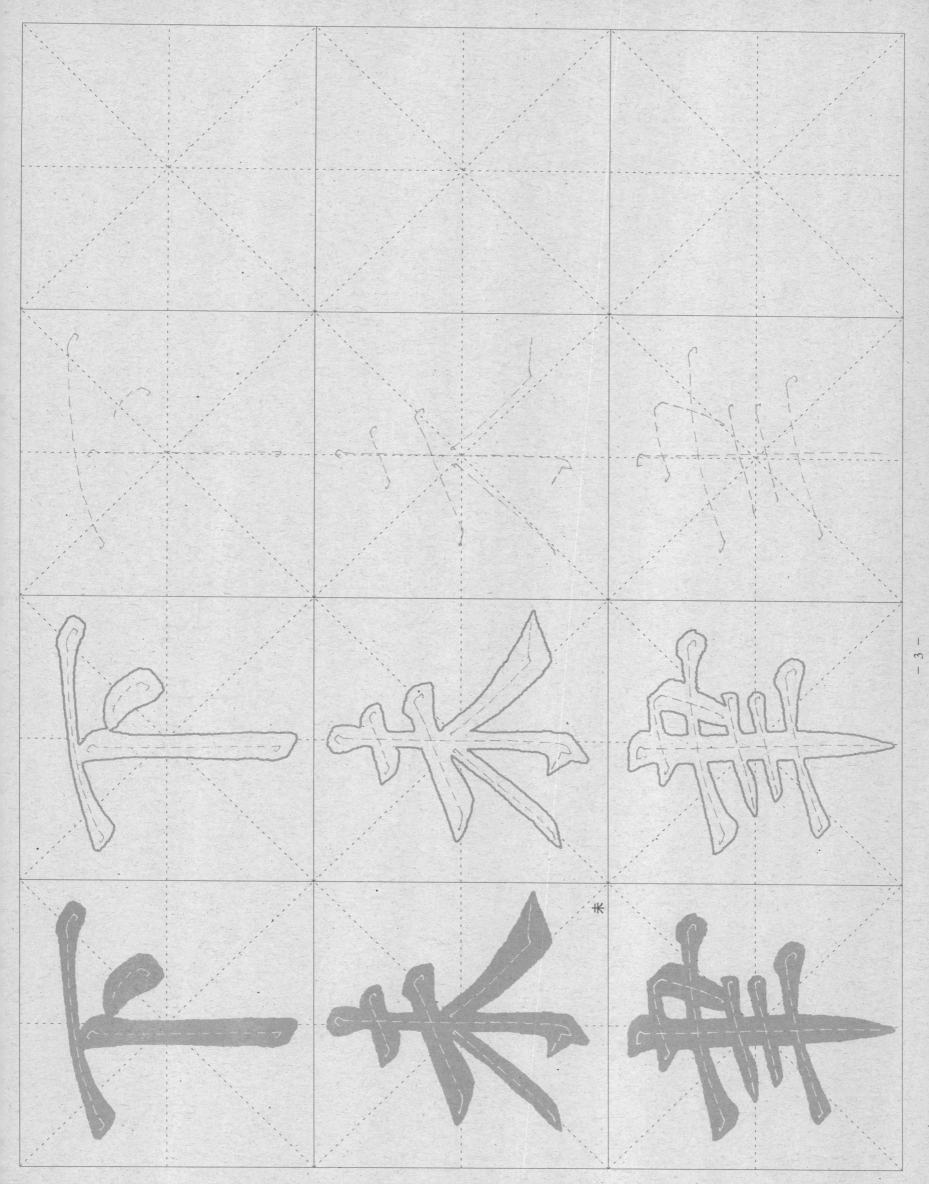

独体字——横平竖直 【要点】①横平竖直是楷书的基本特征。②横平不是严格意义上的呈水平状，而是略向右上倾斜，以取得视觉上的平正。③竖画要写得直挺，以使整体平稳。

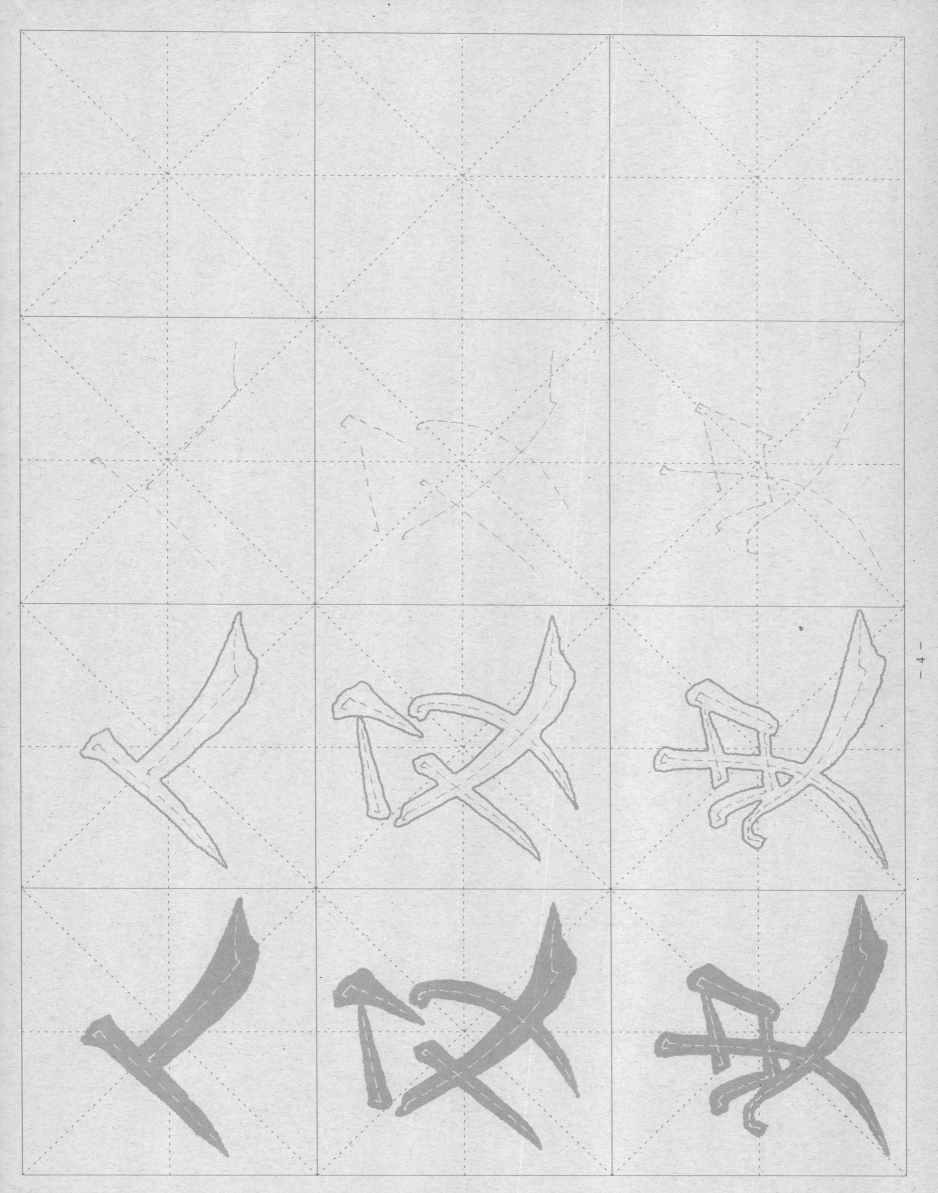

独体字——斜中取正　【要点】①字中有倾斜笔画时，应通过其他笔画来补救，使结字重心不失，即斜中取正。②这类字的倾斜笔画宜写得疏朗伸展，以求平衡。

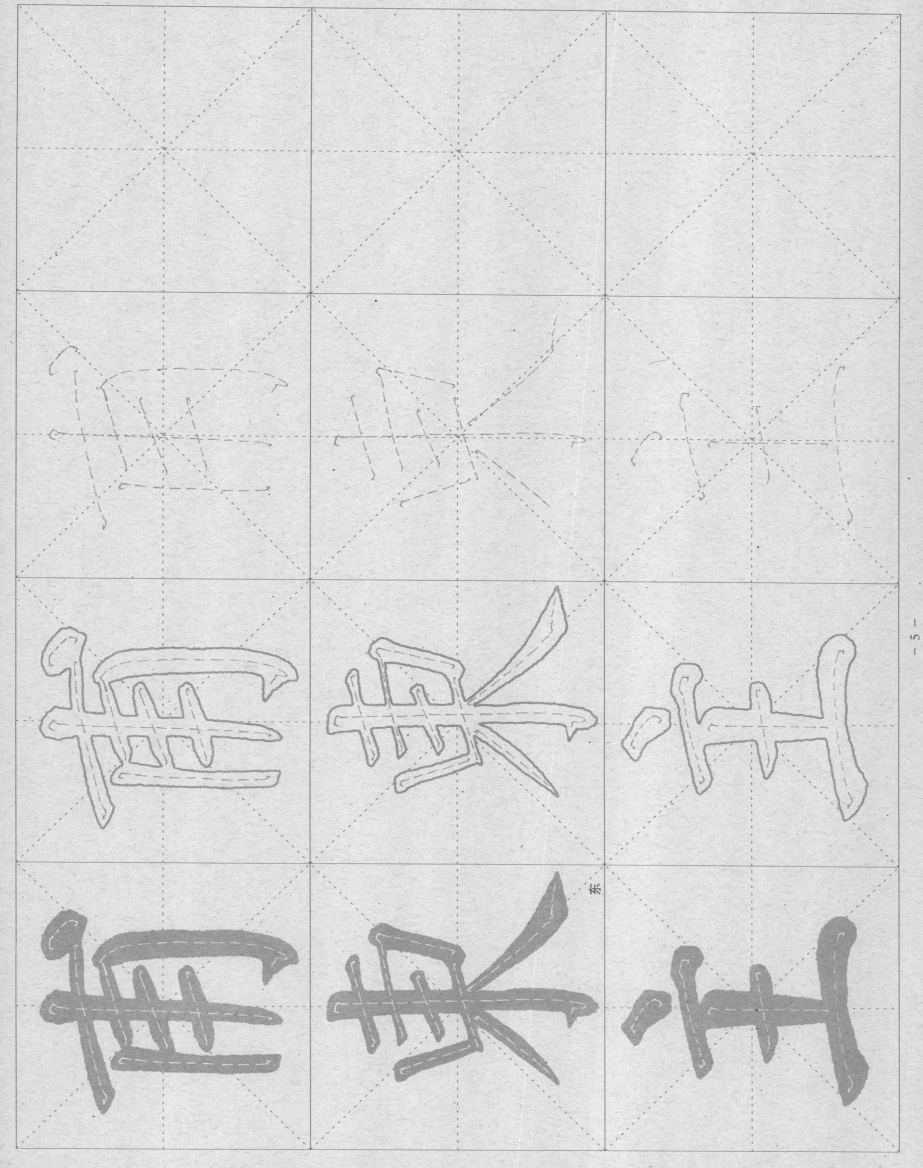

独体字——字长　【要点】①整体宜高，笔画要写得丰满，即高而不瘦。②这类字整体呈长方形，在书写时多为横短竖长，竖画劲挺。

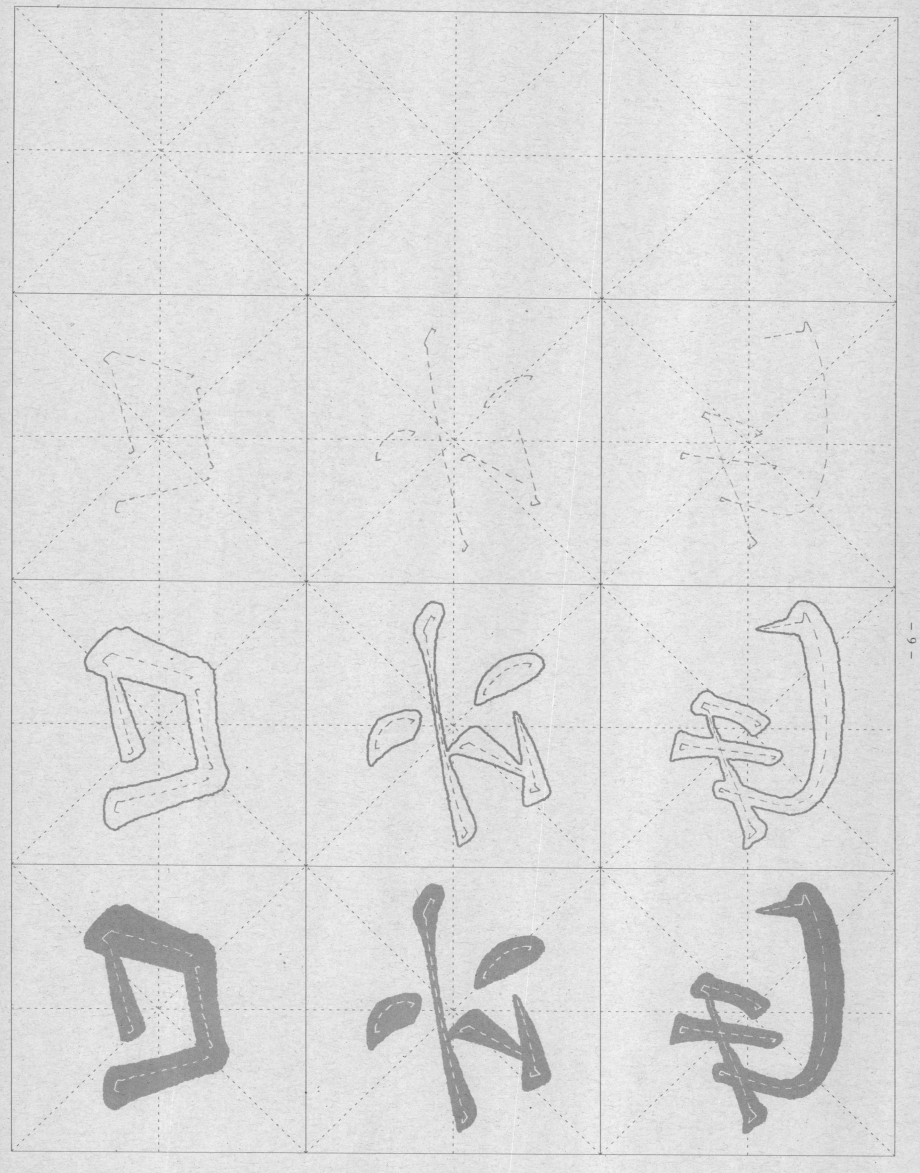

独体字——字扁 【要点】①字形偏扁的字不宜拉长。②不宜书写过宽，否则会显得更扁。

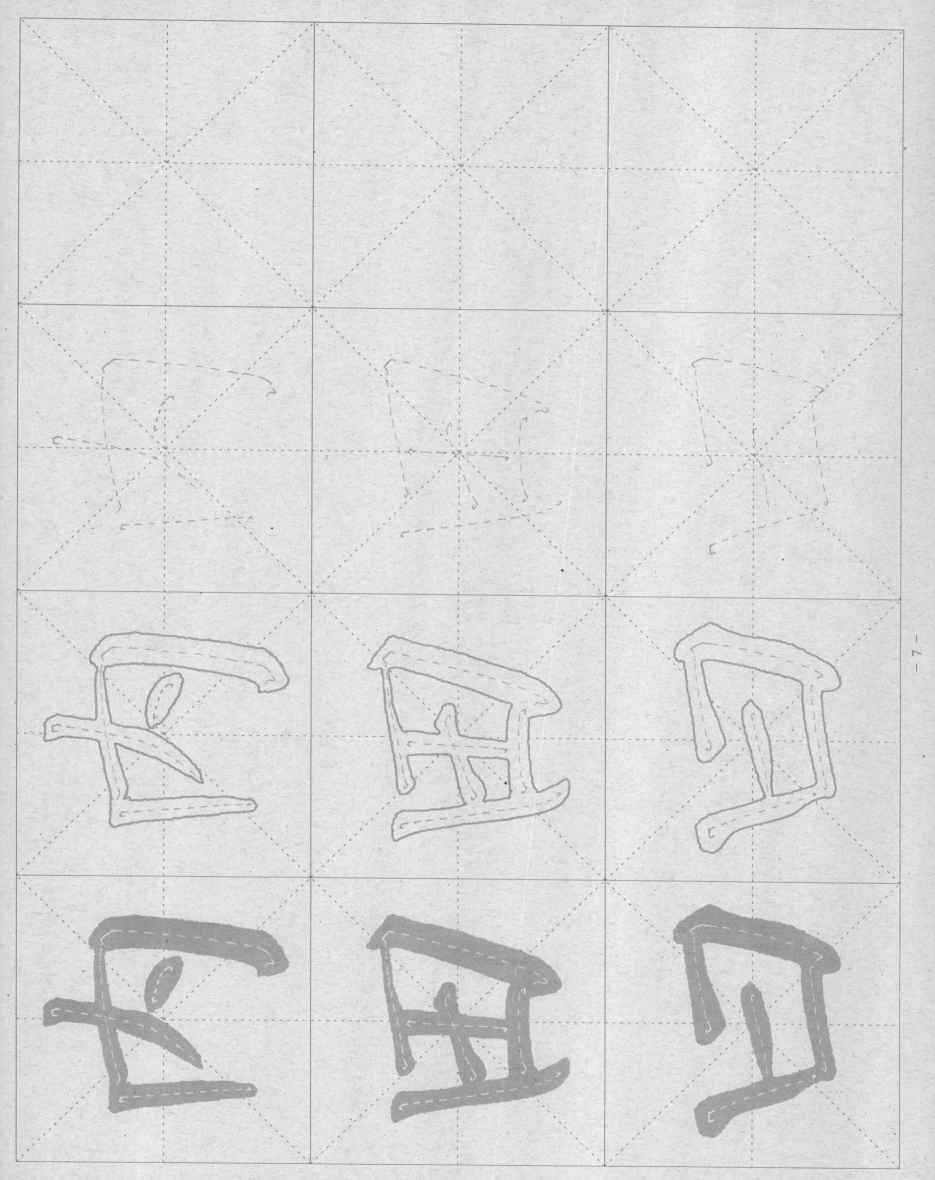

独体字——字方　　【要点】①一般要将其上两角写平稳。②转折有棱角，左右竖笔要写直，略内斜；达到四角平正，字形平稳。

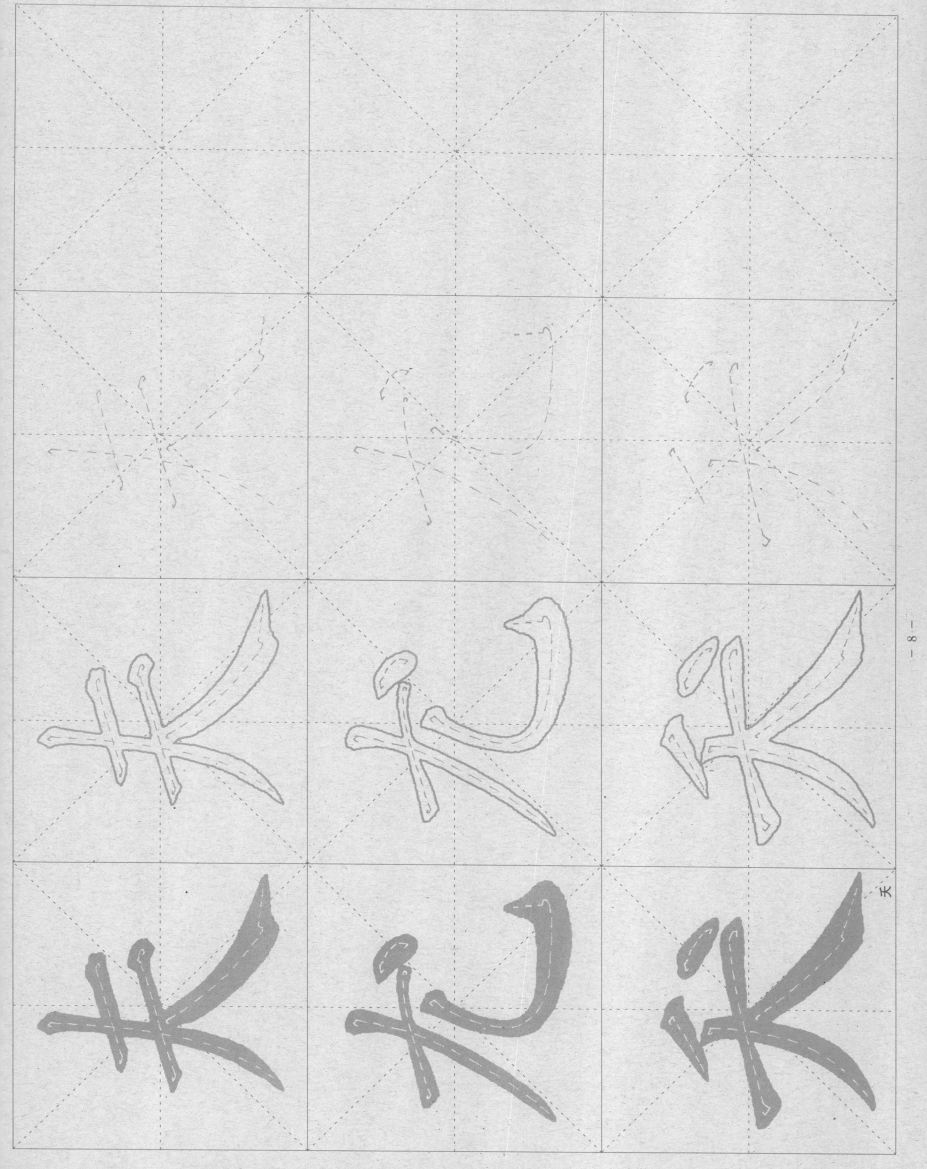

独体字——字圆　【要点】①圆形结构的字要求重心平稳。②横平竖直,撇捺伸展,这样字才显得端正。

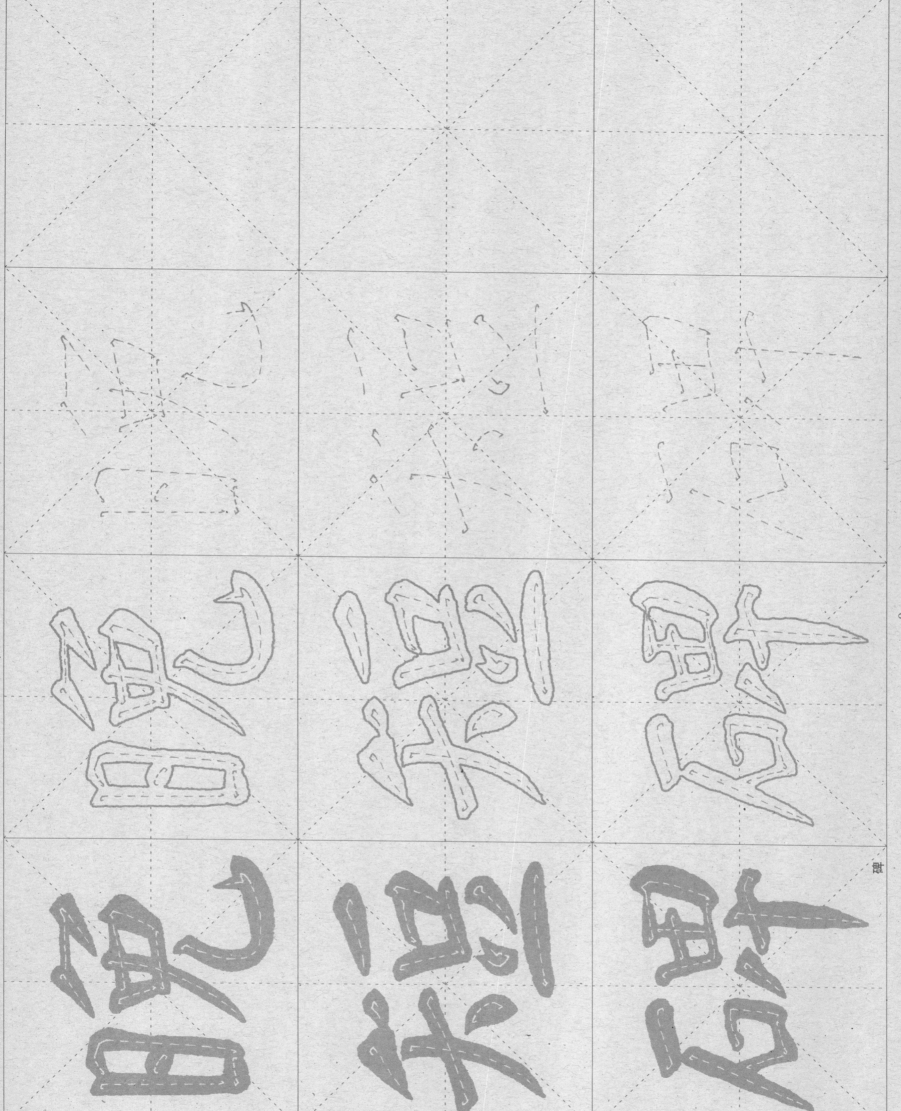

左右结构——左短右长　【要点】①左部短小，位置靠上，以避让右部。②右部笔画可向左部穿插。

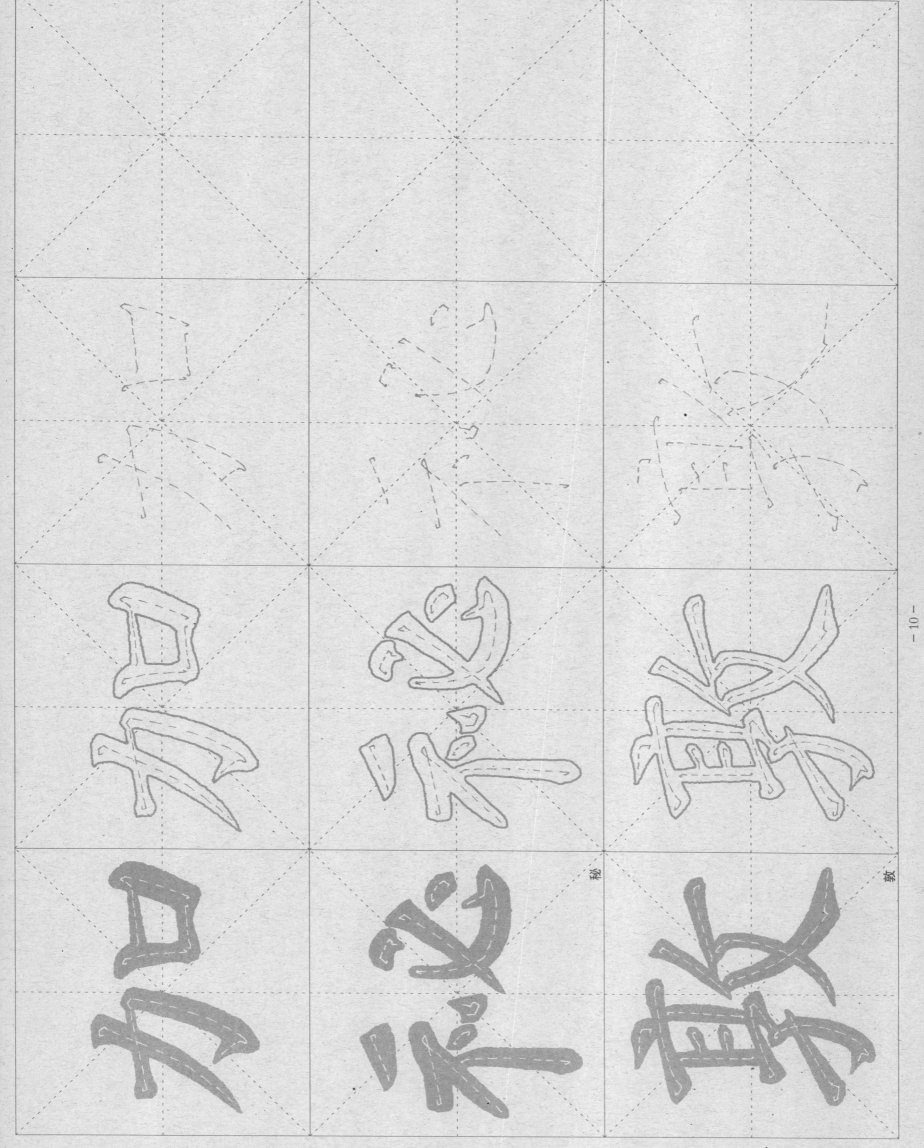

秘

敦

左右结构——左长右短　　【要点】①左部窄长，上下舒展。②右部短小，位置上移，下方留空。

经

校

【要点】①笔画左部少右部多的字,要写得左窄右宽,以右部为主。②左部宜向右部靠拢。

荆

左右结构——左宽右窄　【要点】①左部笔画多右部笔画少的字，要写得左宽右窄，以左部为主。②写右部偏旁时，竖画要写得挺拔伸展。

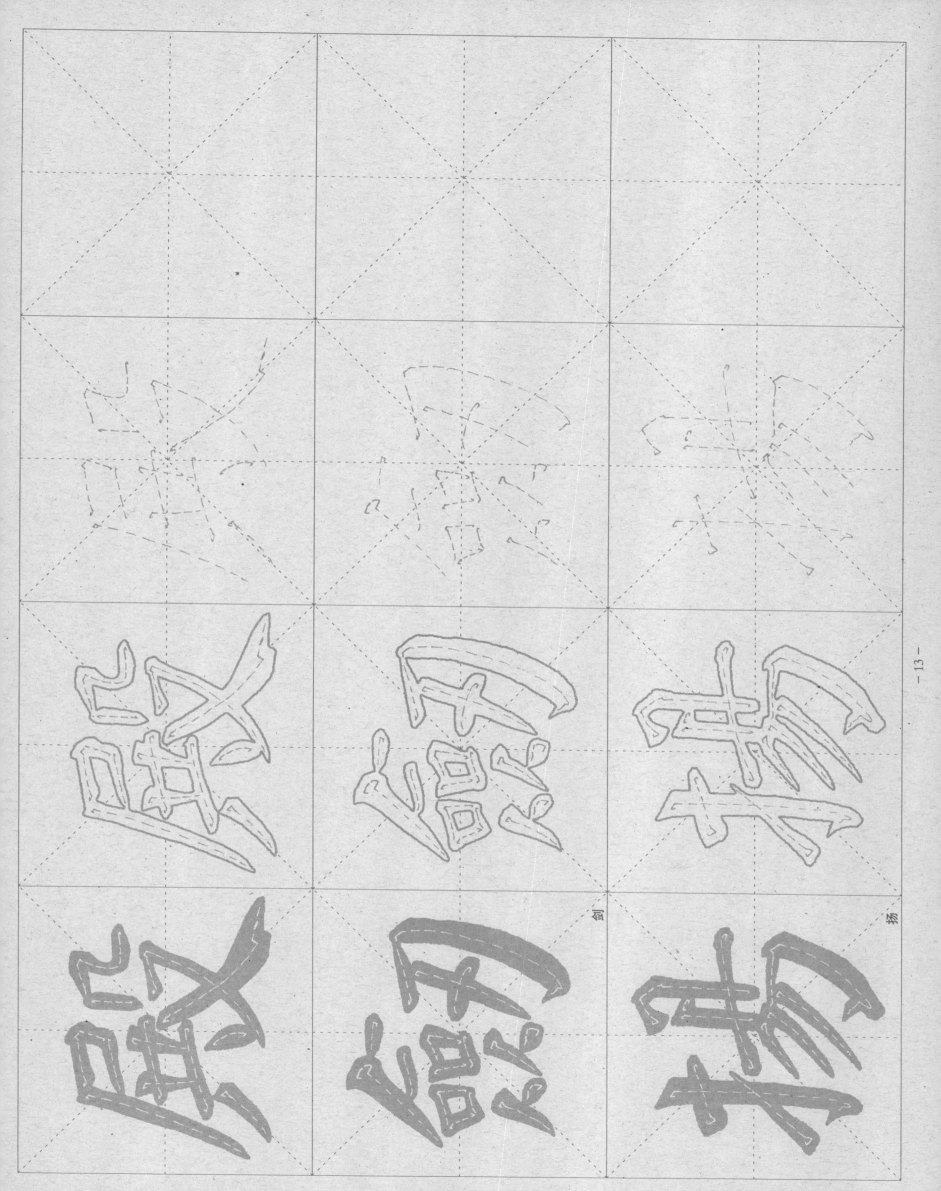

左右结构——左右穿插　【要点】①当左右两部的笔画较多时，左右两部宜写得窄长紧凑。②注意书写时应相互插入对方空隙处，使整体显得紧凑而不散乱。

剑

扬

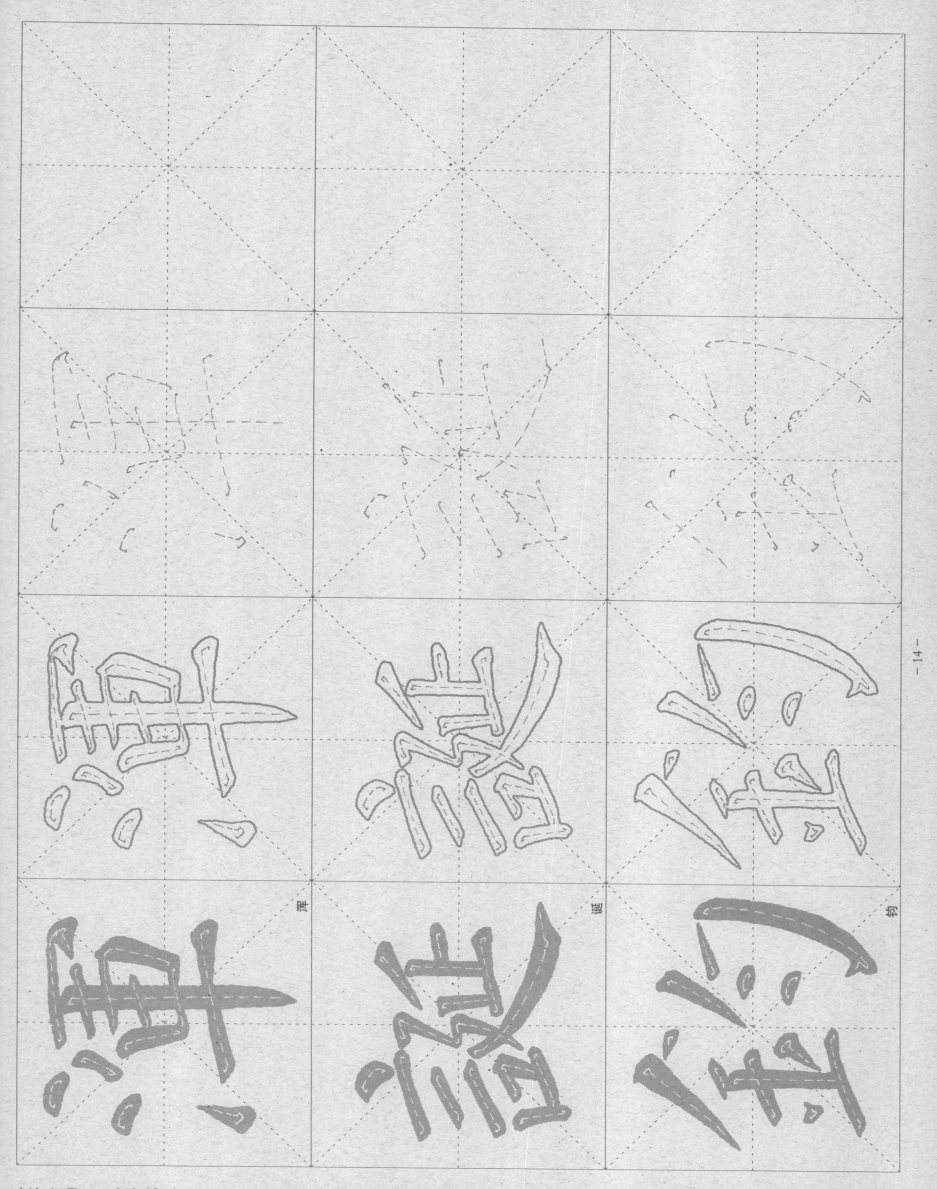

左右结构——左右挪让　　【要点】①左右两部在进行相互穿插时，根据需要可以对相应笔画的位置进行适当调整。②要避免笔画重叠。

左右结构——左合右分　【要点】①字的右部由上下两部或多部合成。②右部上下要靠拢、对正,形成整体,再和左部对齐。

时

胜

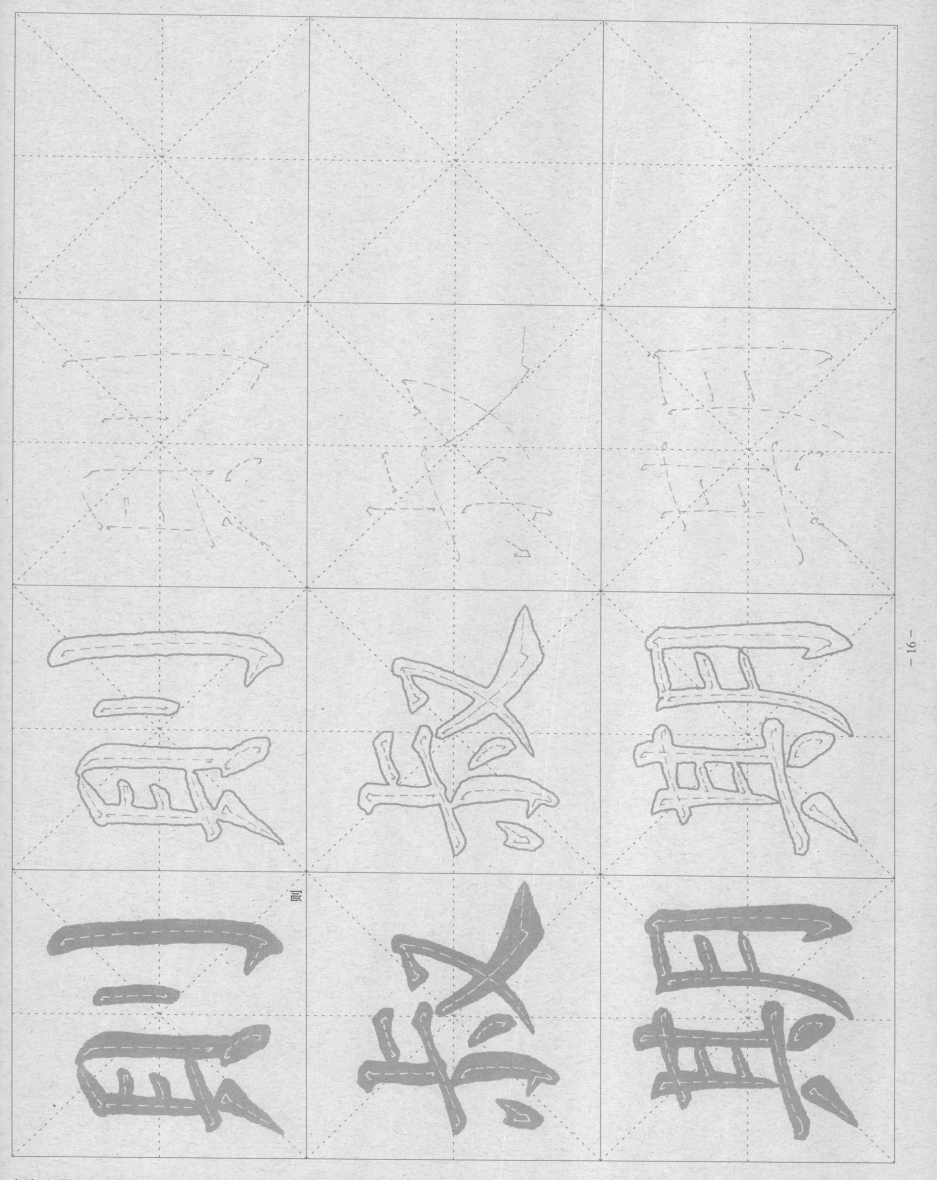

则

左右结构——左分右合　　【要点】①字的左部由上下两部或多部合成。②左部上下要靠拢、对正，形成一个整体，然后右部再与左部靠拢、对齐。

左右结构——左右皆分

【要点】①左右皆分的字结构复杂，笔画较多，应注意各部件的位置关系。②左右两部尽量写窄。

务

绵

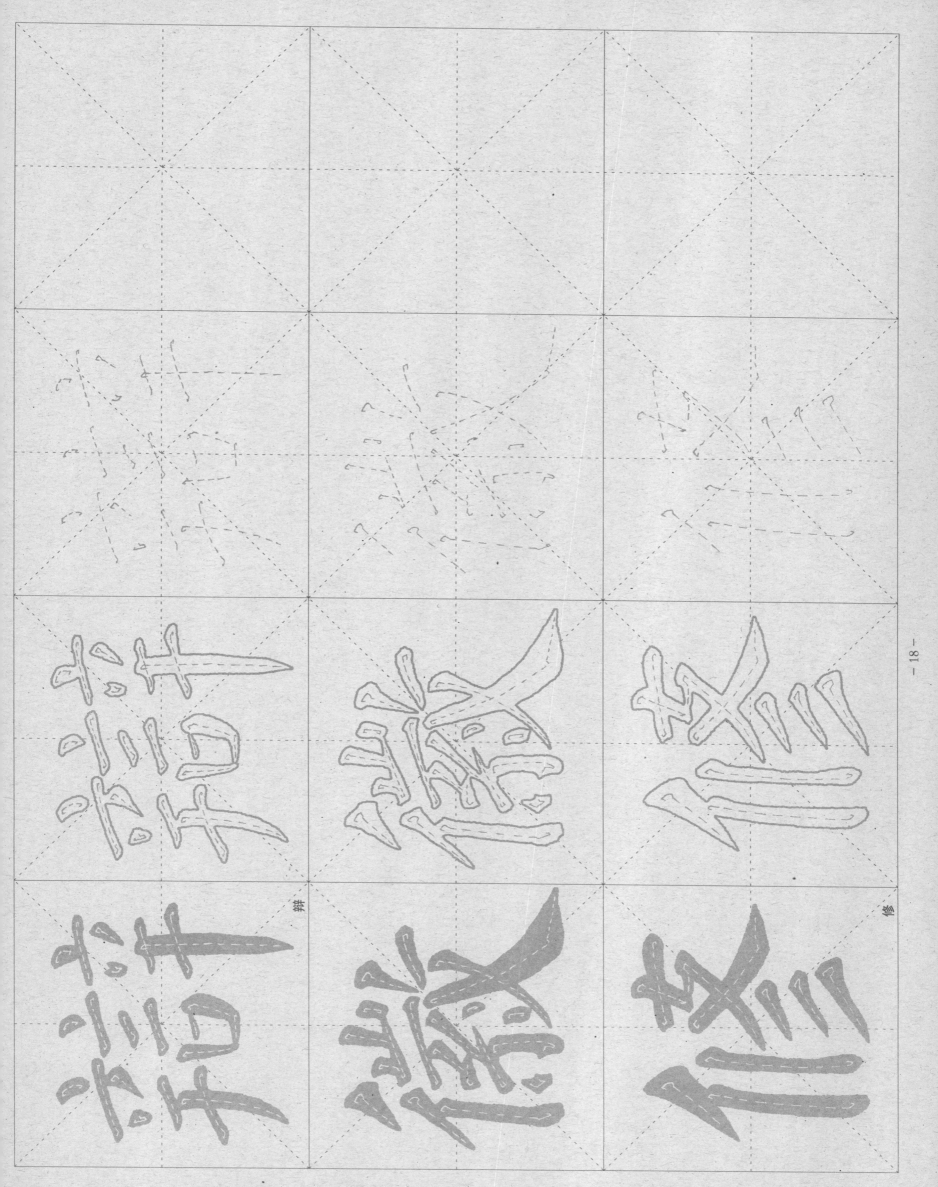

左中右结构 【要点】①这类字笔画较多，书写时要注意笔画间的穿插避让。②各部应写得紧凑、狭长，切忌写宽。

辩　修

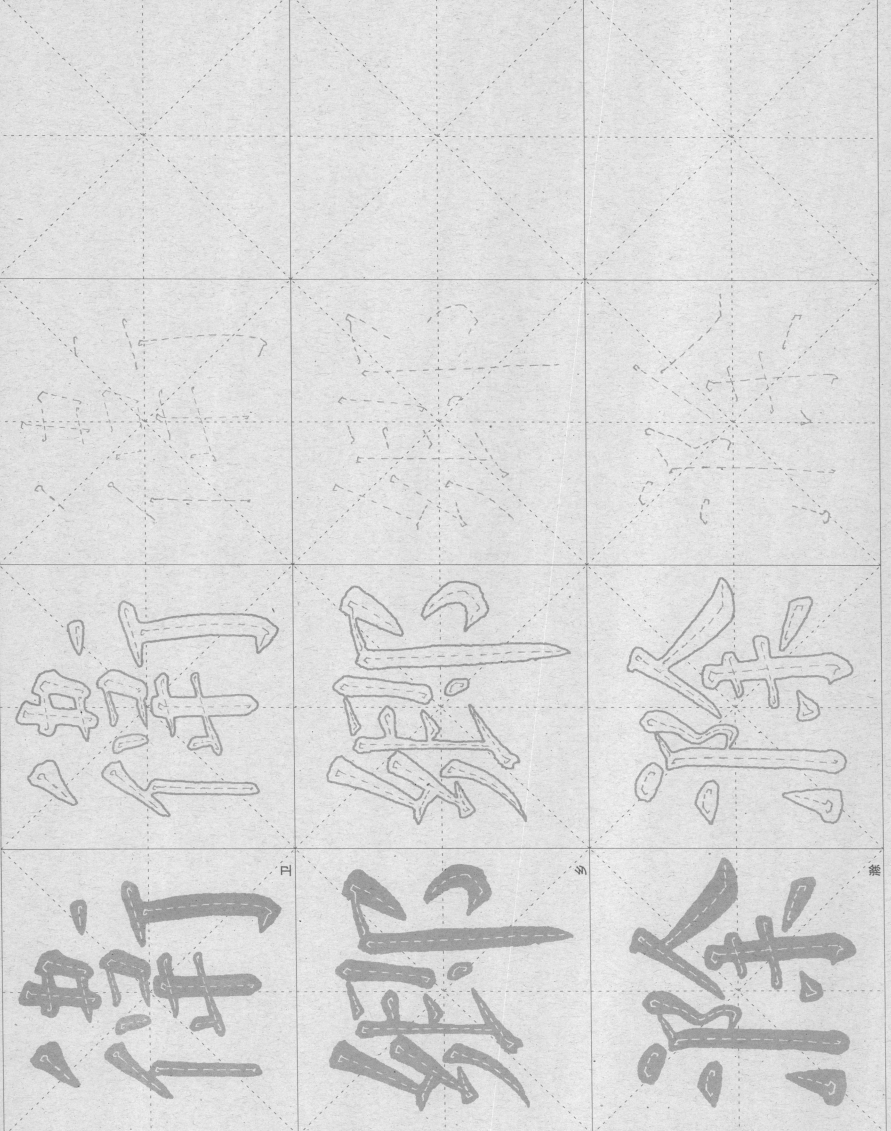

左中右结构 【要点】①左中右结构的字,左右部分应窄长伸展。②中间部分若短小则需靠上。

晋

上下结构——上宽下窄 　【要点】①上部字形宽扁，能覆盖下部。②下部应写紧凑。

升

年

上下结构——上窄下宽　【要点】①上部形窄，书写紧凑。②下部形宽，托住上部。

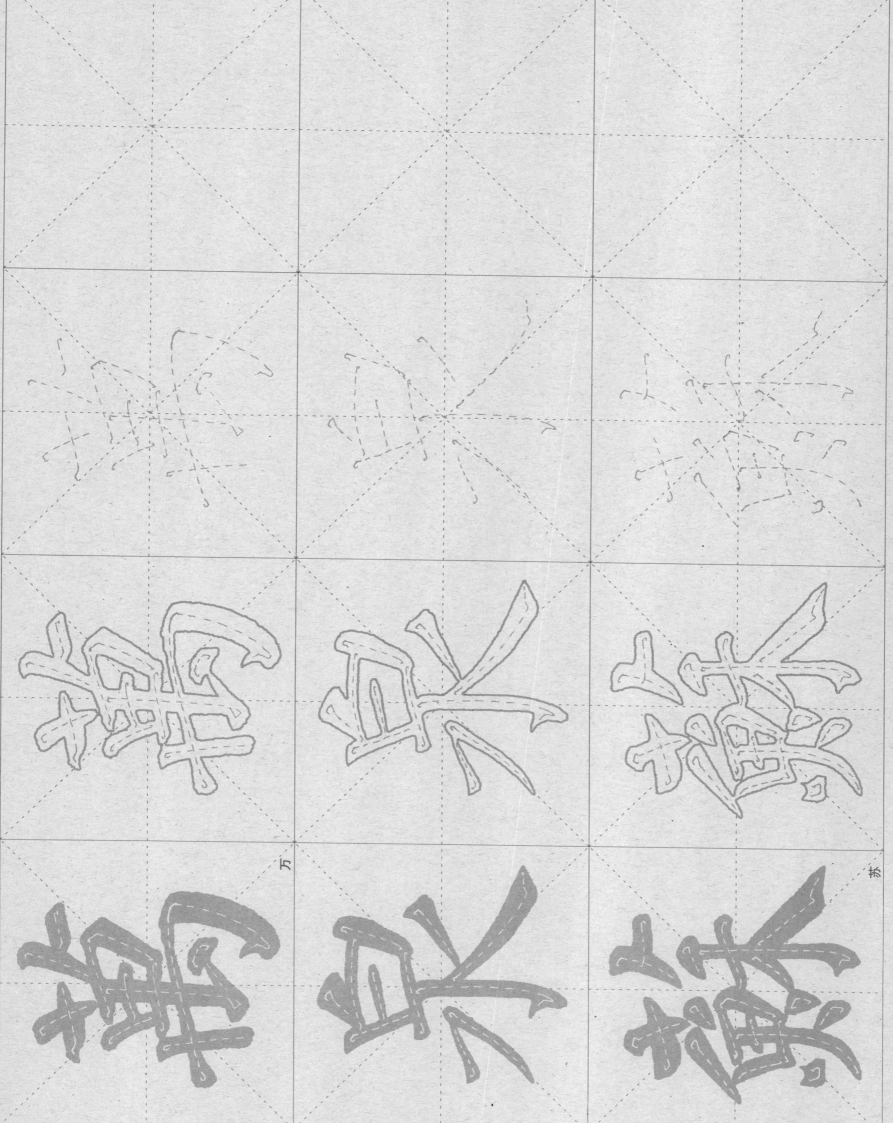

上下结构——上短下长　　【要点】①上部笔画少，要写短。②下部笔画多，要写长，上下两部各安其位。

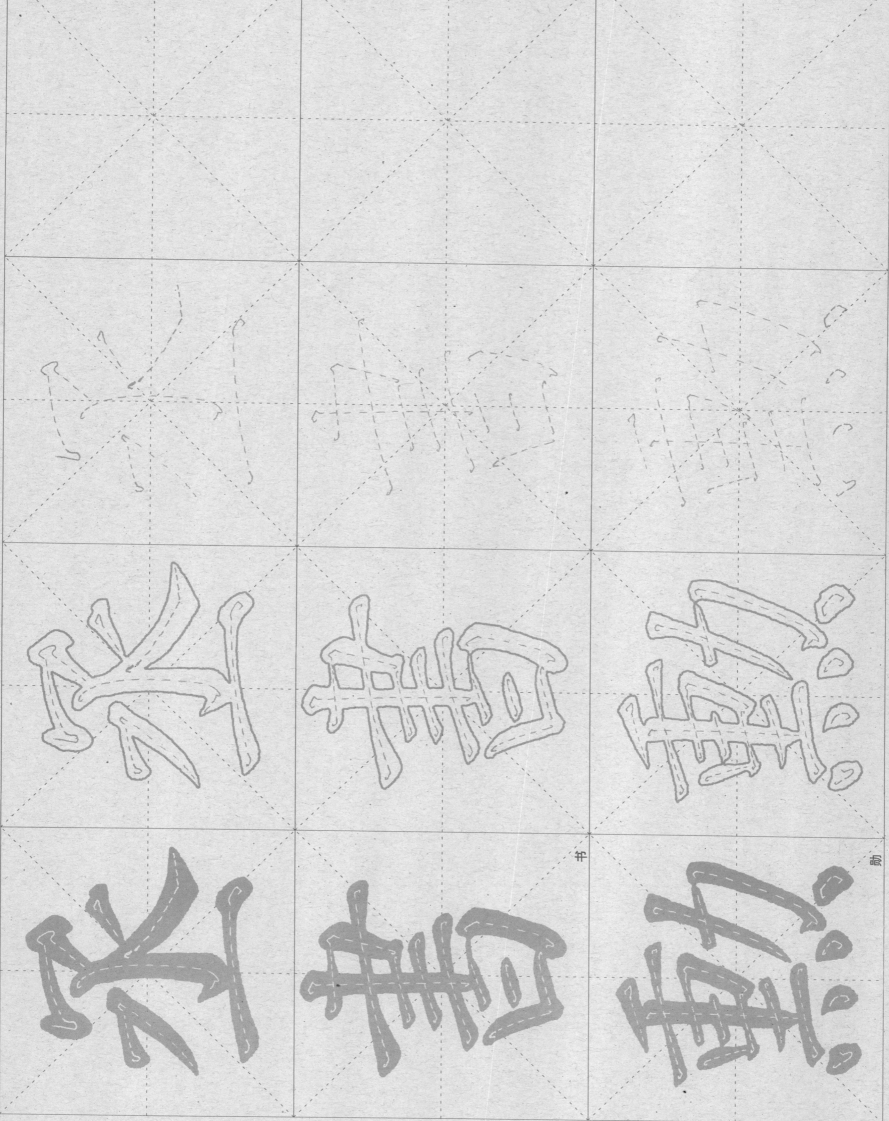

上下结构——上长下短　【要点】①上部笔画较多，笔画之间要有序排列。②下部笔画少，要书写有力，托住上部。

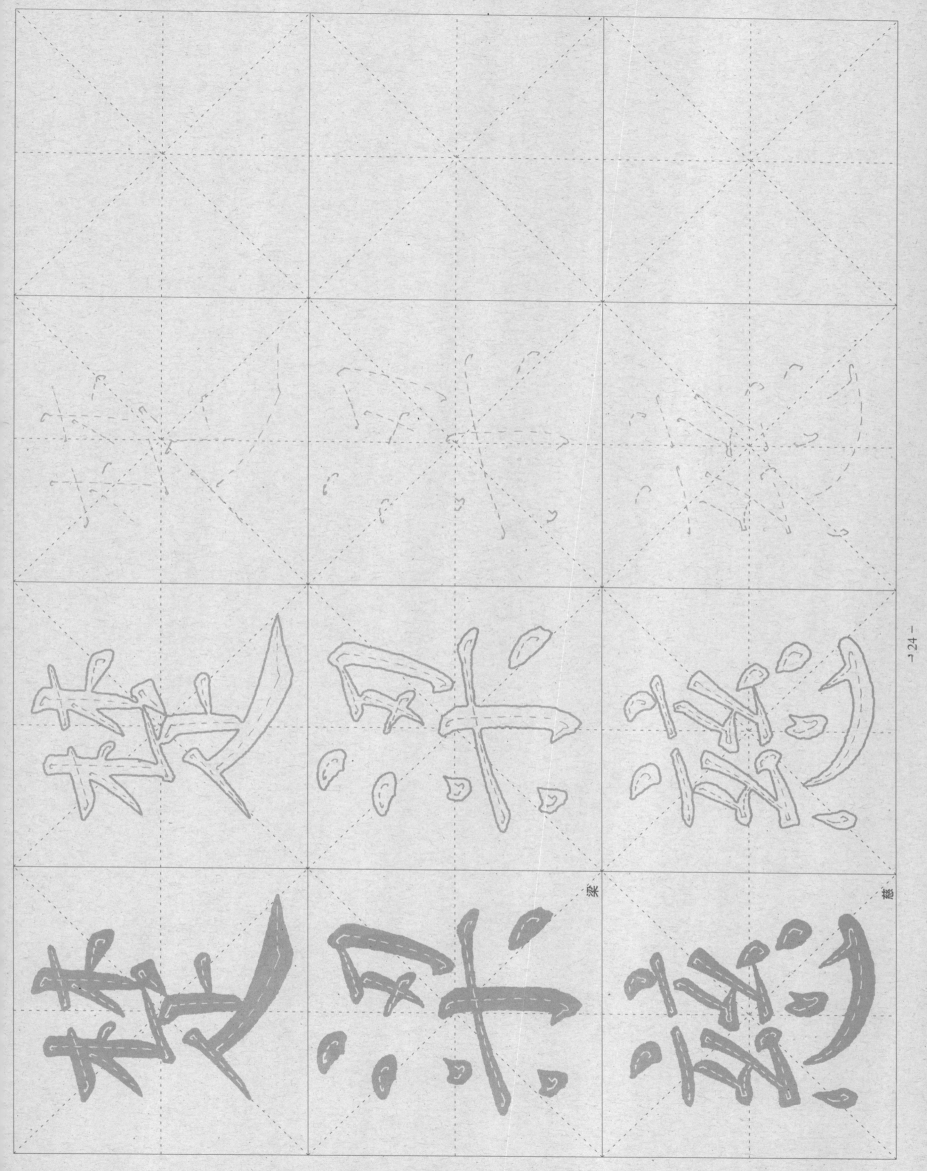

梁

慈

上下结构——上分下合 　【要点】①字的上部由左右两部分组成,书写时要分而不散,形成整体。②上部与下部结合紧凑,下部应写宽,以托住上部。

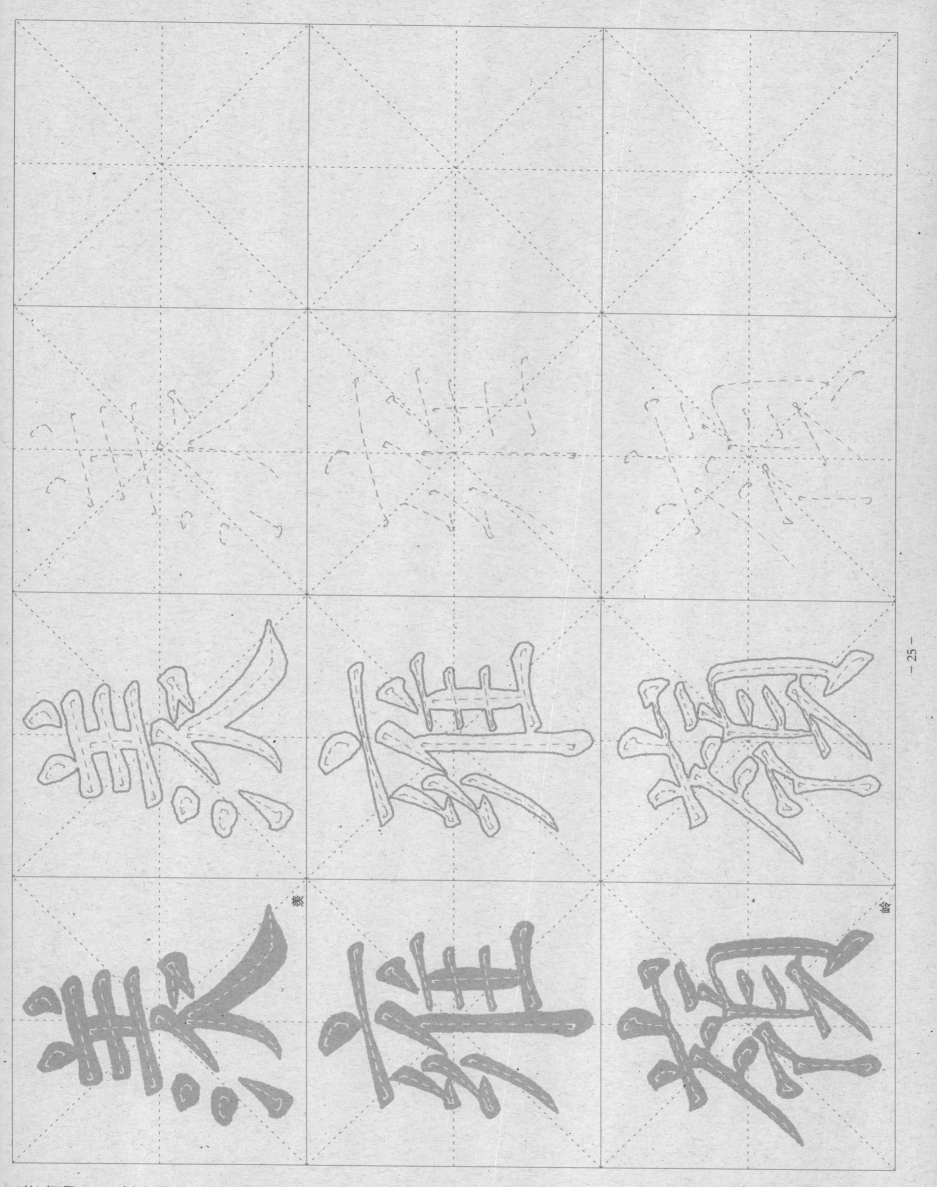

上下结构——上合下分　【要点】①下部结构由左右两部分构成，应左右靠紧，形成整体。②下部与上部中心对正，向上靠拢。

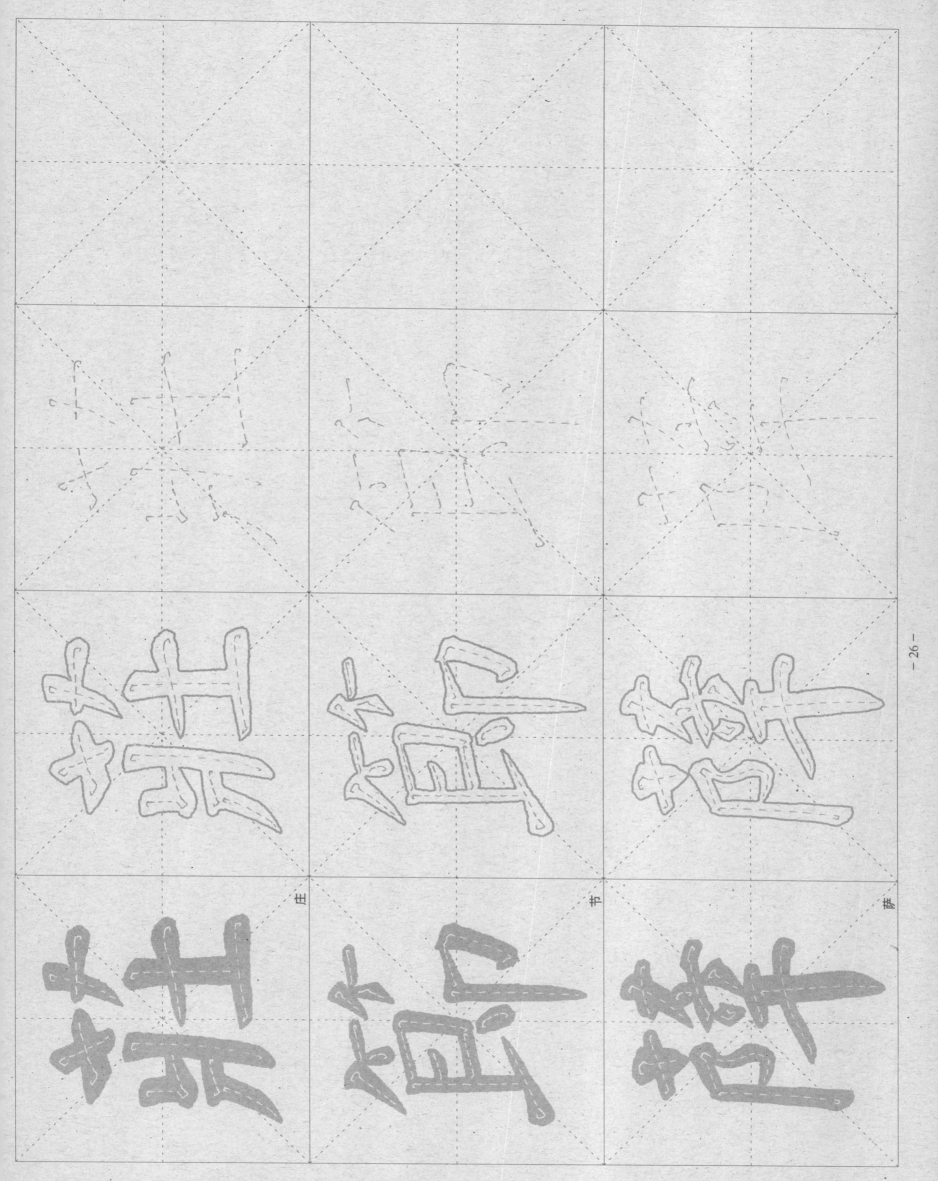

庄

书

萨

上下结构——上下皆分　【要点】①上部由左右两部分构成，下部也由左右两部分构成。②这类字构造复杂，书写时各部要紧凑，勿使分散。

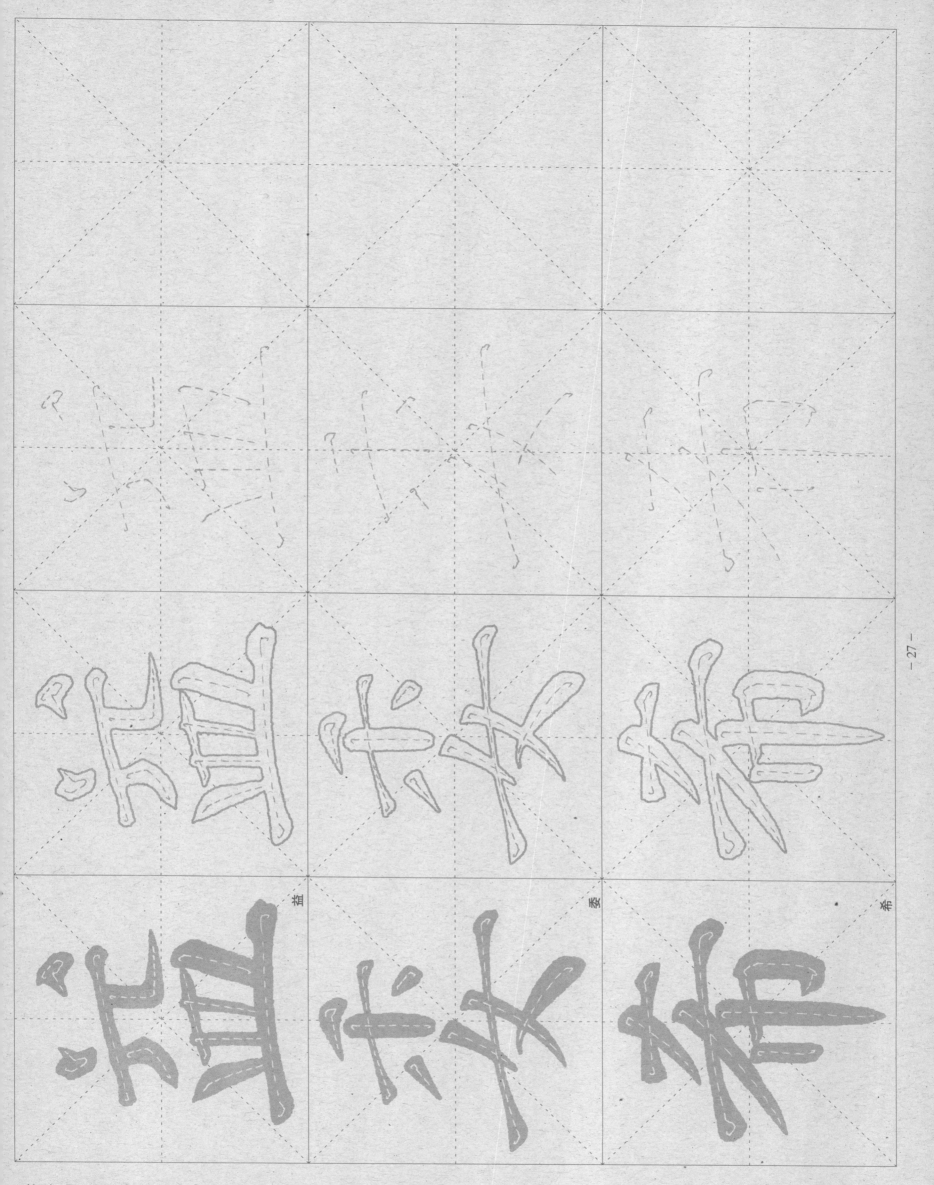

益

委

希

上下结构——上收下放　【要点】①以下部为主，上部收敛。②下部适写伸展，以托住上部。

金

秦

上下结构——上放下收 【要点】①以上部为主，上部伸展覆下。②下部写紧凑，适当上靠。

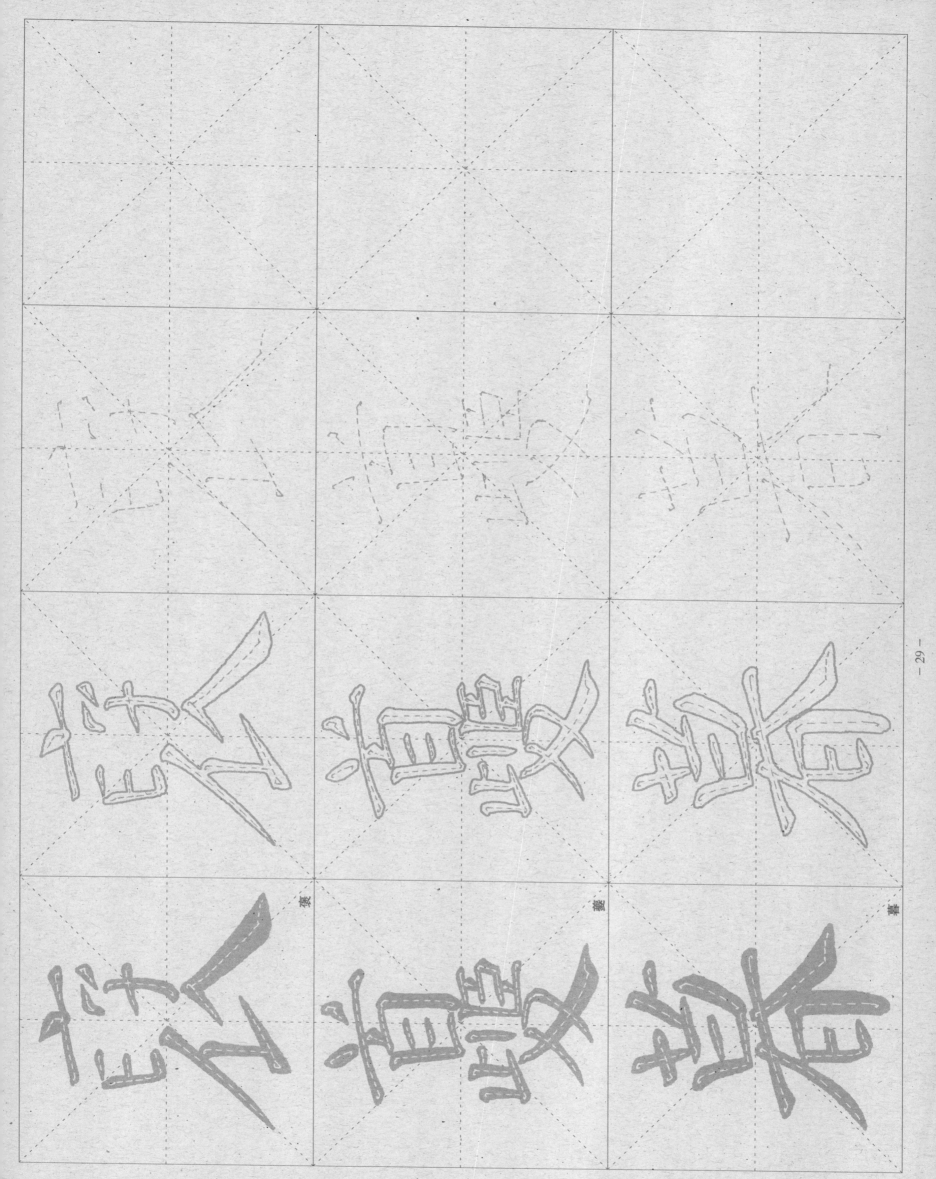

上中下结构　【要点】①上中下结构的字往往笔画繁多，书写时应注意重心对正，穿插避让。②各部书写紧凑，撇捺可适当舒展。

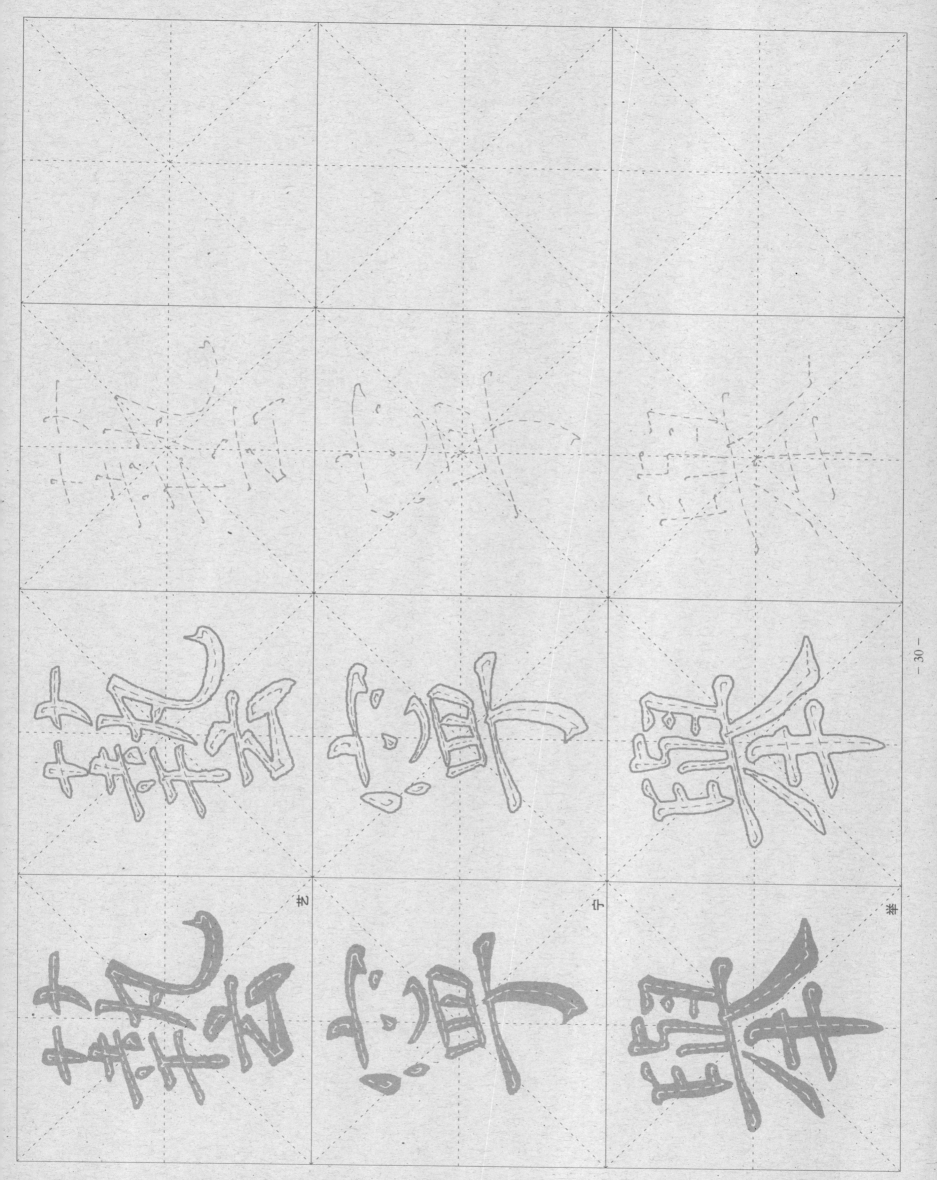

30

上中下结构　【要点】①上中下结构的字笔画较多，应注意笔画的粗细搭配。②相重的笔画尽量写细，排布均匀。

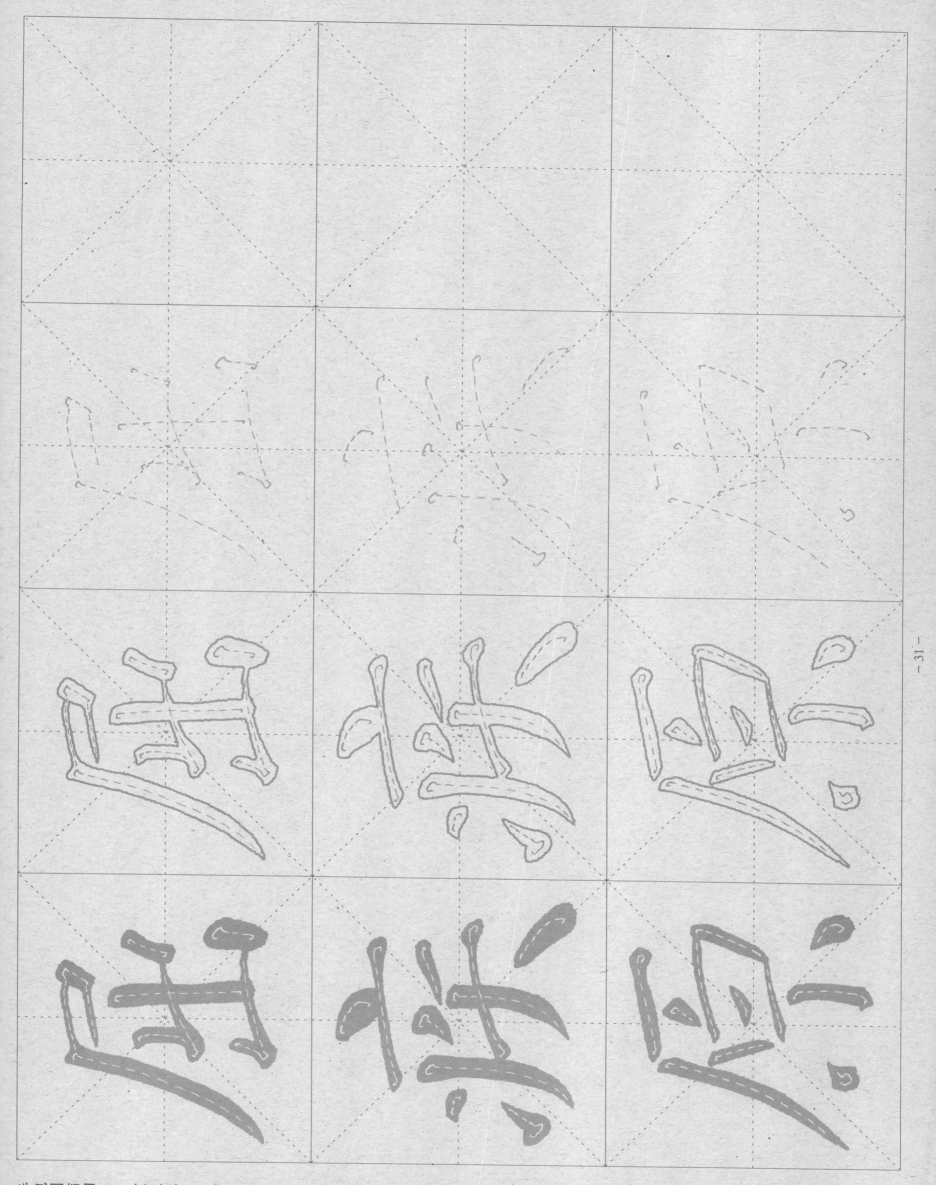

半包围结构——左上包　　【要点】①为两面包围结构,部首在左上方。②被包围部分适当向右下偏移。③被包围部分的长笔画可适当向右下突出。

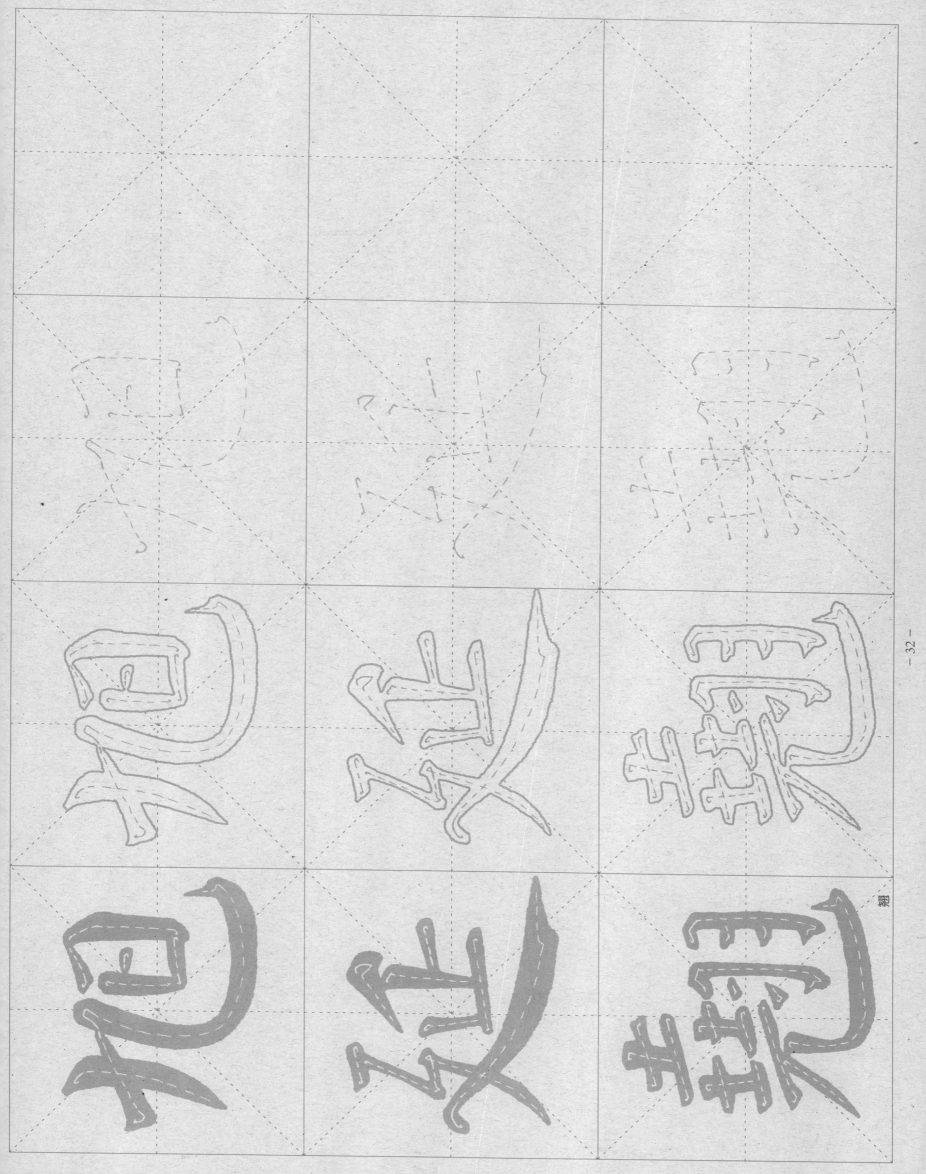

半包围结构——左下包　　【要点】①为两面包围结构，部首在左下方。②被包围部分形宜窄，稍靠左。

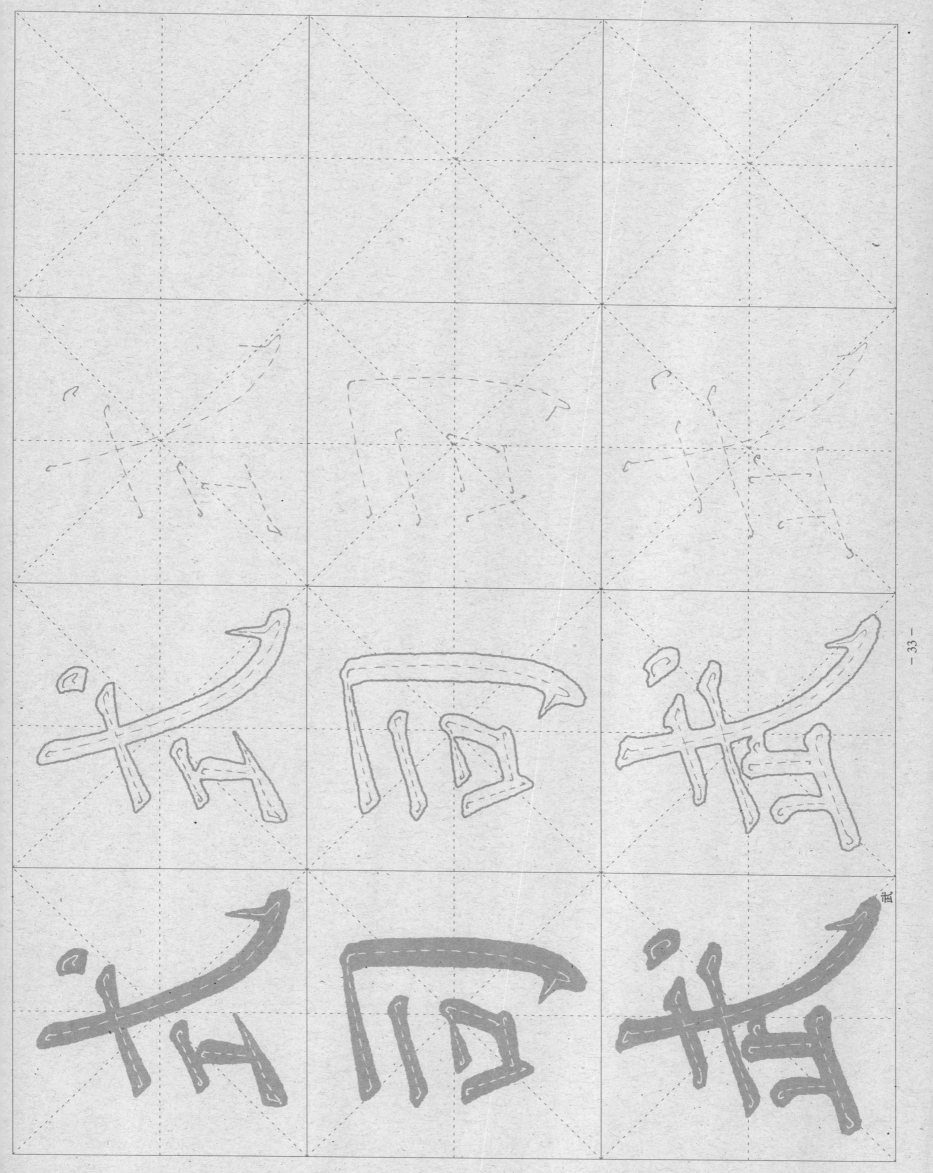

半包围结构——右上包 【要点】①为两面包围结构,部首在右上方。②被包围部分适当向左偏移,以使字重心平稳。

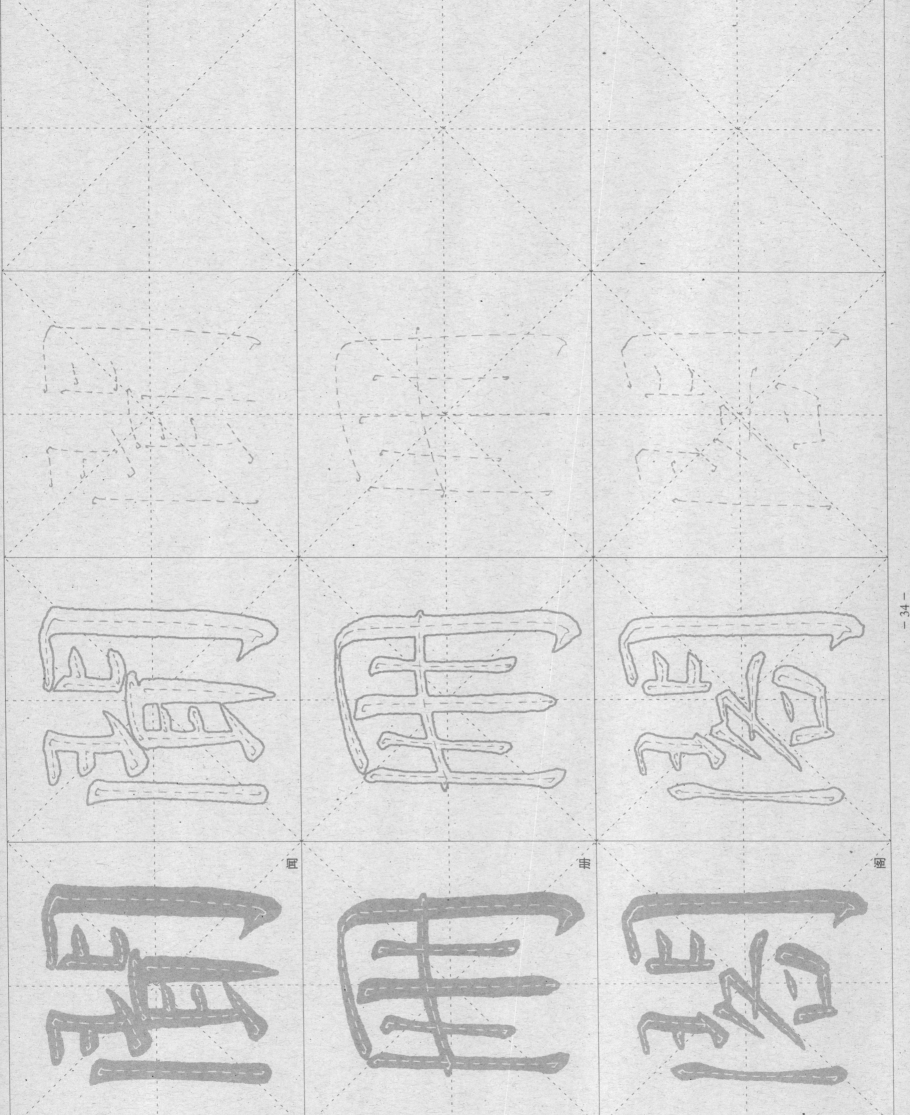

闻

册

阁

半包围结构——上包下

【要点】①为三面包围结构，部首在左上右三面。②被包围部分尽量向上靠拢，一般不低于字框。

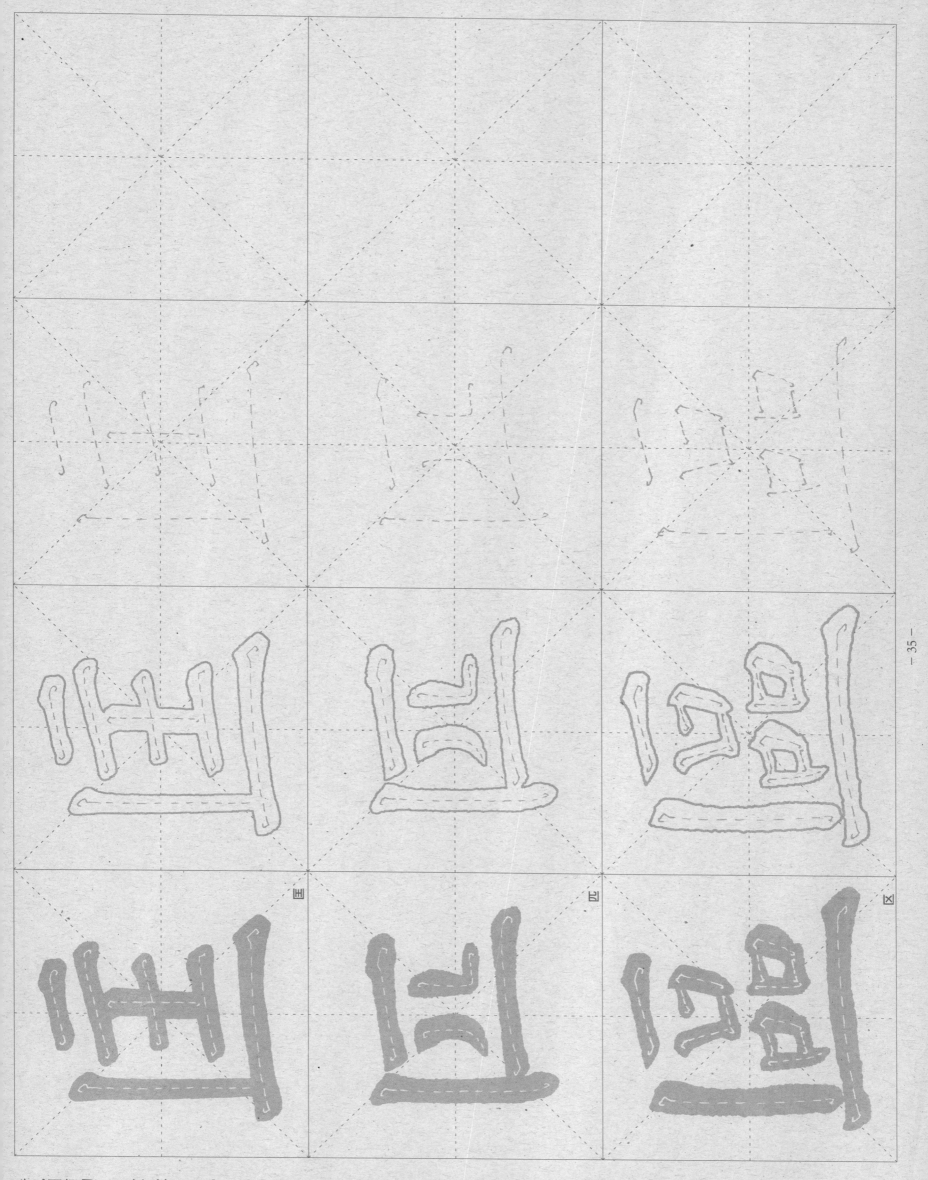

半包围结构——左包右　　【要点】①为三面包围结构，部首在上左下三面。②被包围部分应窄于部首中的底横。

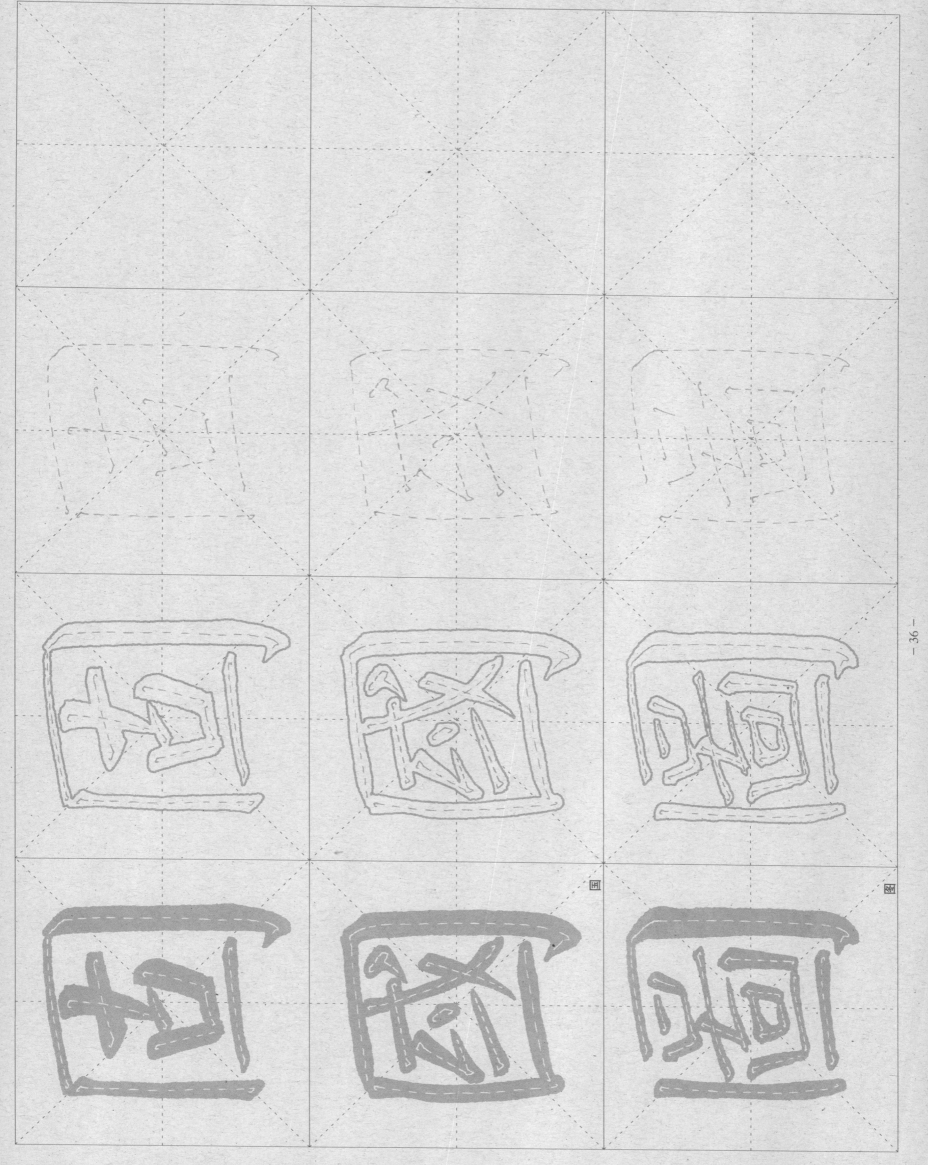

全包围结构　　【要点】①全包围结构，部首在四面。②部首方正，书写时字框不宜写成正方形。③外框的两竖左轻右重，左短右长，框内布白匀称。

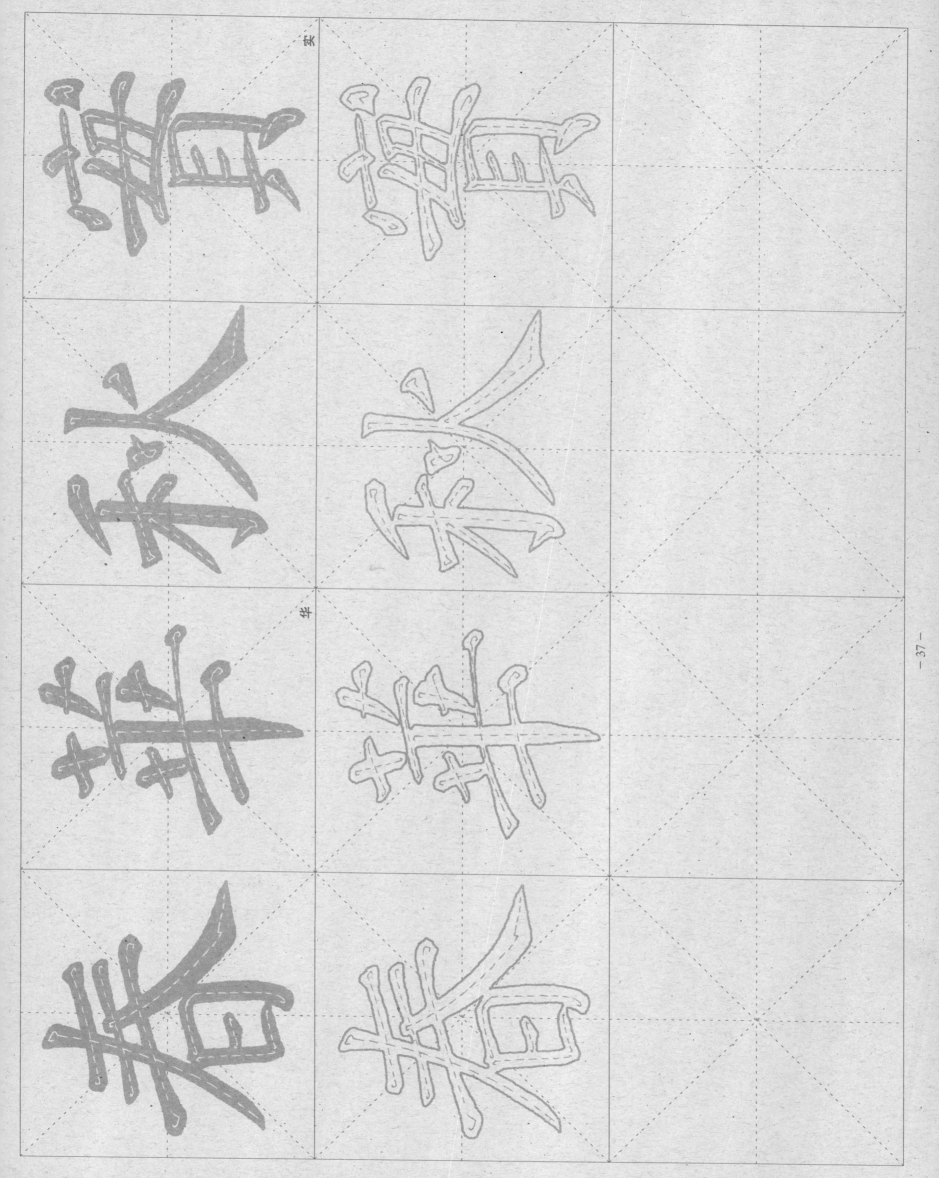

集字练习——春华秋实

【要点】①"春"字三横同距均匀，撇捺伸展，"日"部紧凑靠上。②"华"字中竖为主笔，写直，略粗，以悬针收笔。③"秋"字左部上紧下松，写小，以避让右部。右部略靠上，撇捺伸展。④"实"字三部上下对正，各部宜写紧凑，适当写扁一些。

集字练习——大有作为

【要点】①"大"字横画不宜写长,撇捺伸展。捺画厚重,起笔在横、撇相交处,收笔要高于撇画收尾处。②"有"字横画略细,向右上斜,撇画稍粗,"月"部短横不与右为竖钩相接。排布均匀。③"作"字相同笔画较多,撇、竖画均平行,长短、大小不一,横画右上斜。④"为"字繁体字笔画繁多,宜写紧凑。

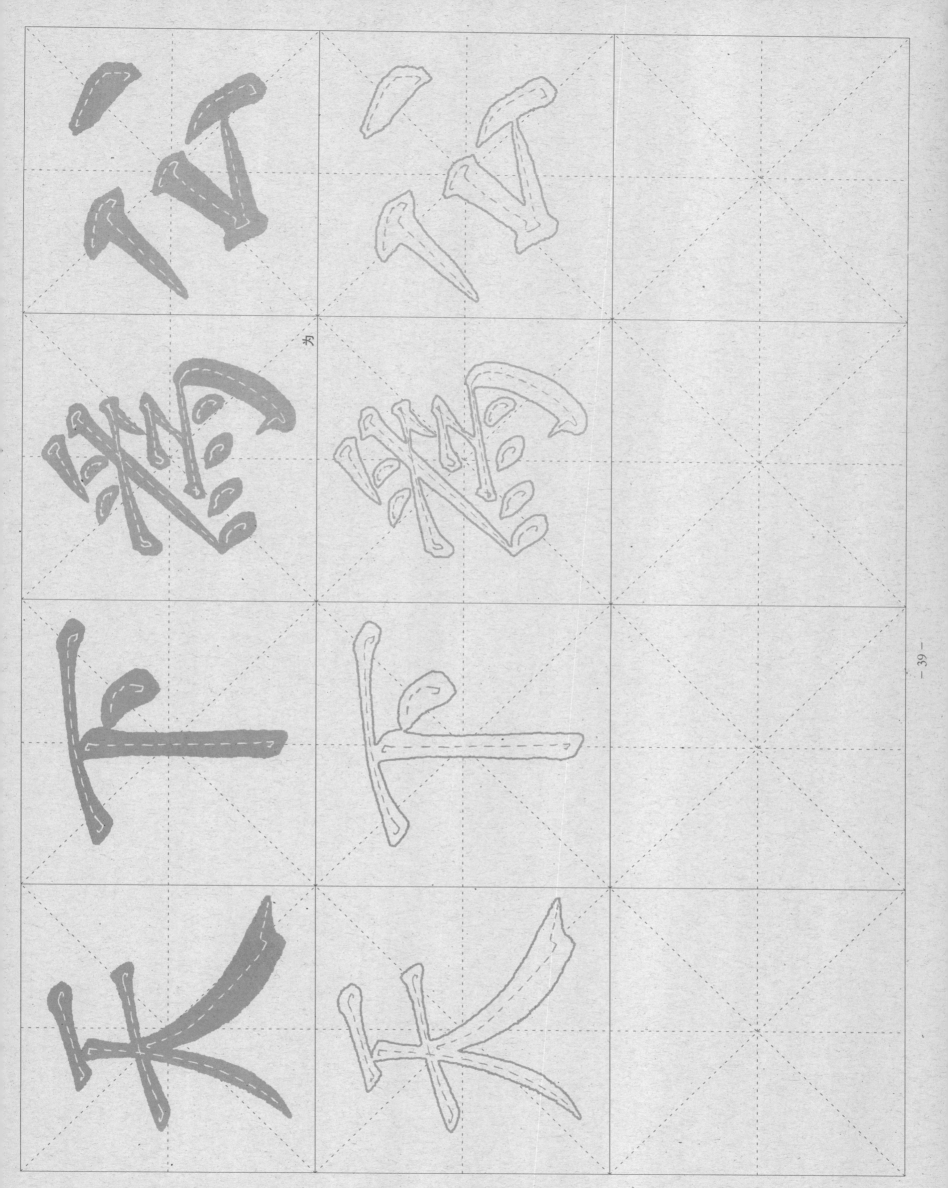

集字练习——天下为公　【要点】①"天"字横画稍轻，向右上斜且呈平行之势，撇轻捺重。②"下"字横平竖直，竖画垂露收尾，点画紧靠竖笔上端。③"为"字繁体字笔画繁多，宜写紧凑。④"公"字上部撇、点稍分开，相互呼应，下部撇折与点写紧凑。